8 Z 9817 9

Paris
1887

Lecoy de La Marche, Albert

l'art d'enluminer, manuel technique du XIVe siècle

Symbole applicable
pour tout, ou partie
des documents microfilmés

Original illisible

NF Z 43-120-10

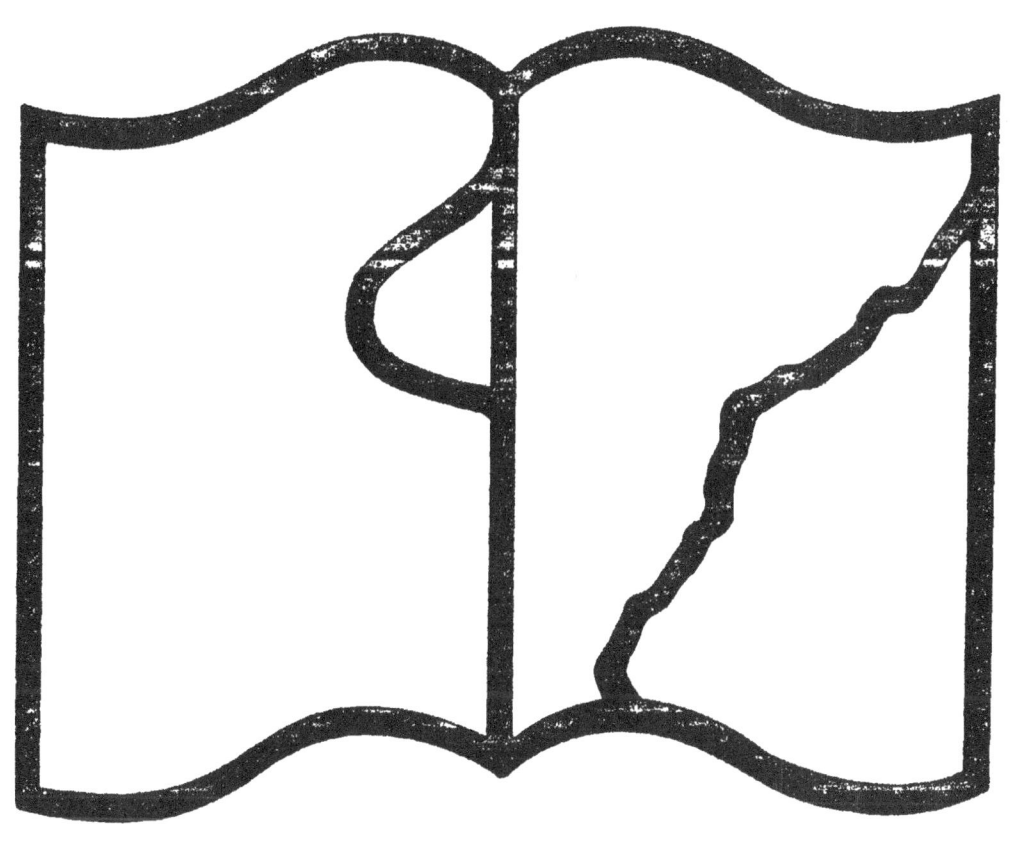

Symbole applicable
pour tout, ou partie
des documents microfilmés

Texte détérioré — reliure défectueuse

NF Z 43-120-11

L'ART
D'ENLUMINER

MANUEL TECHNIQUE DU XIV^e SIÈCLE

PUBLIÉ ET ANNOTÉ

PAR

A. LECOY DE LA MARCHE

Membre résidant
de la Société nationale des Antiquaires de France

*Extrait des Mémoires de la Société nationale des Antiquaires
de France, t. XLVII.*

PARIS
1887

L'ART D'ENLUMINER

TRAITÉ ITALIEN DU XIV° SIÈCLE.

Par M. LECOY DE LA MARCHE, membre résidant.

Le curieux traité dont je vais donner le texte intégral, après en avoir communiqué l'analyse à la Société, existe en manuscrit à la Bibliothèque nationale de Naples[1], où j'ai eu l'occasion de le transcrire en 1873. Il a été imprimé en 1877 par M. Salazaro, inspecteur du Musée de cette ville[2]. L'édition qu'il en a donnée est surtout intéressante par les rapprochements établis entre certains passages du traité et ceux du livre de Cennino Cennini portant sur les mêmes points. Mais elle est fort peu connue en France, et, de plus, elle laisse beaucoup à désirer au point de vue de l'exactitude, comme l'indiquent les mauvaises leçons, en trop grand nombre, que j'aurai à relever plus loin, et dont plusieurs altèrent gravement le sens. Il y avait donc une double raison pour publier ici ce manuel technique de l'enlumi-

[1]. Ms. XII, E, 27.
[2]. *L'Arte della miniatura nel secolo XIV, codice della biblioteca nazionale di Napoli, messo à stampa per cura di Demetrio Salazaro.* Napoli, 1877, in-4°.

neur, dont j'ai signalé ailleurs l'importance exceptionnelle[1].

Quelques mots sur le manuscrit et sur l'œuvre en elle-même suffiront comme préambule. Le premier est vraisemblablement un original, ou tout au moins une copie contemporaine. L'écriture est celle dont les scribes italiens se servaient dans la seconde moitié du XIV° siècle. Le traité est complet, quoi qu'en ait pensé M. Salazaro; il contient même trois additions successives, faciles à constater au moyen des formules finales par lesquelles l'auteur a terminé certains chapitres, dans la pensée qu'il n'aurait plus rien à ajouter (*Deo gratias; Amen*). Le titre général du livre nous manque seul; toutefois il n'y a aucune raison pour ne pas adopter celui que restitue le catalogue de la Bibliothèque de Naples : *De arte illuminandi*.

L'auteur ne nous a point fait connaître sa personne; mais il a suffisamment trahi sa nationalité par la tournure de certaines phrases, par son orthographe et par des idiotismes significatifs. C'était certainement un Italien, et sans doute un Napolitain, ou peut-être un Romain : les renseignements particuliers qu'il nous donne sur quelques produits du pays, sur le *giallolino*, sur les *prugnemerole*, confirment absolument les indices fournis par sa manière d'écrire. C'était, de plus, un artiste et un homme du métier : les détails

[1]. V. la *Gazette des Beaux-Arts*, n°ˢ des 1ᵉʳ novembre 1885, 1ᵉʳ janvier et 1ᵉʳ février 1886.

minutieux dans lesquels il entre à chaque instant, les expériences qu'il déclare avoir faites lui-même, la haute estime qu'il professe pour l'art de l'enluminure en sont la preuve irrécusable.

Son ouvrage a pour but de présenter, sous une forme claire et concise, les règles à suivre pour illustrer les livres au moyen du pinceau et de la plume. Mais c'est plus qu'un simple recueil de recettes comme ceux de Théophile, de Pierre de Saint-Omer ou d'Héraclius. C'est une explication méthodique (au moins dans l'intention de l'auteur) de la composition et du broiement des couleurs, de la manière de s'en servir, de la façon d'appliquer l'or sur le parchemin, etc. C'est, en un mot, un manuel spécial de l'enluminure, tandis que les auteurs que je viens de nommer et la plupart de leurs congénères s'occupent de tous les arts à la fois et ne parlent de celui-là qu'à titre accessoire. Ajoutons que certains passages de son livre concernent également la grande peinture et peuvent contribuer à éclairer l'histoire des procédés employés par elle.

Quant à la forme extérieure, le traité de l'enluminure ne tient pas toujours les promesses de l'écrivain : il est quelquefois obscur ; il est un peu décousu, comme le veulent les additions qu'il a subies ; néanmoins il est divisé en chapitres distincts, portant des titres clairs, et auxquels je me suis contenté d'assigner, pour plus de clarté, des numéros d'ordre. Il n'a, bien entendu, aucune

prétention littéraire, puisque c'est un guide pratique. Mais, tel qu'il est, il a dû rendre de grands services aux hommes de l'art, aux élèves des maîtres renommés qui tenaient école dans l'Italie centrale et méridionale, et dont l'auteur faisait peut-être partie lui-même. Il peut en rendre encore aujourd'hui, non seulement aux archéologues, mais à ces patients artistes qui, séduits par l'éclat et la finesse des miniatures du moyen âge, cherchent, pour les imiter, à percer les mystères de nos anciens ateliers. Et, de fait, il en a déjà rendu à quelques-uns d'entre eux; car, depuis que j'ai signalé son intérêt technique, d'habiles praticiens, comme MM. Van Driesten, de Lille, et Beaufils, de Bar-le-Duc, ont mis à profit les recettes qu'il renferme pour l'application de l'or en feuilles, et sont arrivés, soit sous le rapport de l'éclat métallique, soit sous celui de la solidité et de l'adhérence parfaite, qualités dont le secret avait été longtemps cherché en vain, à des résultats véritablement surprenants. Des spécimens de leurs heureuses imitations ont passé sous les yeux de la Société, qui a émis le regret de ne pouvoir les reproduire ici à l'aide de la chromolithographie. Il faut espérer que la publication de ce traité sera encore utile de plusieurs autres façons aux artistes français, et qu'ils prendront peu à peu la bonne habitude de recourir aux sources originales, aux manuels techniques du temps, pour retrouver les admirables procédés des maîtres anciens.

[DE ARTE ILLUMINANDI.]

1. [I]n nomine sancte et individue Trinitatis. Amen. Inprimis quidem simpliciter et sine aliqua attestatione, caritative tamen, quedam ad artem illuminature librorum tam cum penna quam cum pincello pertinentia describere intendo, et, quanquam per multos retroactis temporibus sit notificatum per eorum scripta [1], nichilominus tamen, ad lucidandum magis veras et breviores vias [2], ut docti confirmentur in suis forte melioribus opinionibus, et indocti hanc artem acquirere volentes plane et liquide intelligere valeant ac etiam operari, de coloribus et temperamentis eorum hinc [3] succinte describendo, manifestabo res expertas et probatas.

[C]um, inquio [4], secundum physicam [5] tres sint colores principales, videlicet niger, albus et rubeus, omnes ergo alii colores sunt medii istorum, sicut diffinitum est in libris omnium physicorum [6], etc. Naturales tamen [7] colores ac necessarii ad illuminandum sunt viii, videlicet niger, albus, rubeus, glaucus [8], azurinus, violaceus, rosaceus, viridis. Et ex istis quidam sunt naturales, et quidam artificiales. Naturales vero sunt azurium ultramarinum et

1. *Scripturis*, dans l'édition Salazaro.
2. *Magis viam et breviorem viam*, Sal.
3. *Hic*, Sal.
4. Pour *inquam. Inquid*, ms.
5. *Secundum Plinium*, Sal. Pline ne dit cependant rien de semblable.
6. *Philosophorum*, Sal.
7. *Tantum*, Sal.
8. La suite du texte prouve que l'auteur entend par ce mot la couleur jaune.

azurium de Alamania ¹. Et niger color ² est quedam terra nigra sive lapis naturalis. Rubeus color similiter est quedam terra rubea, alias vulgariter dicta macra ³. Et viridis, terra sive viride azurium ⁴. Et glaucus ⁵ est terra glauca, sive auripigmentum ⁶, vel aurum finum, sive crocum ⁷. Artificiales vero sunt omnes alii colores, videlicet niger qui fit ex carbonibus vitum seu aliorum lignorum vel ex fumo candelarum, cere vel olei, aut sepi ⁸ in baccino aut scutella vitreata recollecto; rubeus color, ut est cinobrium ⁹, quod fit ex sulphure et argento vivo, sive minium ¹⁰,

1. L'azur d'Allemagne, si répandu au moyen âge, se tirait d'une pierre particulière. V. plus loin, n° 10.
2. Après le mot *color*, il faudrait sous-entendre *qui*, d'après M. Salazaro, qui place une virgule après le mot *Alamania*. On ne voit pas la nécessité de cette correction.
3. Les Napolitains appelaient *macra* une terre maigre et sablonneuse, analogue à notre ocre rouge, et qui servait en Italie à marquer la porte des gens qu'on voulait outrager. Charles-Quint dut même sévir, en 1549, contre ce genre d'insulte, et Philippe II alla jusqu'à prononcer la peine de mort contre les abus de la *macriata*.
4. La terre verte de Vérone était employée par les Grecs et les Romains et l'est encore de nos jours, ainsi que l'azur ou l'outremer vert. Cf. ci-après le n° 11.
5. *Et glaucus id est*, Sal. Addition inutile.
6. Orpiment ou orpin, minéral jaune composé de trisulfure d'arsenic.
7. Safran.
8. *Lege sehi vel sevi*, dit M. Salazaro. La leçon originale est cependant meilleure. Ce mot désigne ici le noir extrait de la sèche (*sepia* ou *seps*).
9. *Cinabrium*, Sal. Le cinabre est le vermillon.
10. Le *minium*, qui a donné son nom à la miniature, parce qu'il formait primitivement l'élément unique de l'ornementation des manuscrits, est un rouge tirant davantage sur l'orangé. Sa composition, comme celle du cinabre, est restée la même depuis l'époque où ce traité a été rédigé.

aut alias stoppium [1], quod fit ex plumbo; albus color qui fit ex plumbo, videlicet cerusa, sive ex ossibus animalium combustis; glaucus qui fit ex radice curcumi [2] vel ex herba folionum [3] cum cerusa, et aliter fit per sublimationem et dicitur purpurina sive aurum musicum [4], et aliter fit ex vitro et vocatur giallulinum [5]. Azurium etiam artificiale fit ex herba que dicitur torna-ad-solem [6], et ex eadem herba pro tempore fit violaceus color. Viridis color artificialis fit ex here et ex prunis que vulgariter nuncupantur prugnameroli [7] et reperiuntur tempore vindemiarum juxta sepes vinearum; et aliter etiam fit ex floribus liliorum azurinorum [8].

1. Ce mot, écrit plus loin *stupium*, et donné comme l'équivalent de *minium*, est cité par Dieffenbach comme désignant, dans la basse latinité, une variété de rouge (*stoppeus*). Il était peu usité.

2. Curcuma, safran des Indes ou souchet, plante très riche en couleur, produisant une teinture orangée et servant encore à la composition des jaunes.

3. *Follonum*, Sal. C'est peut-être l'herbe à foulon.

4. Pour *musicum*. Or mussif ou bisulfure d'étain.

5. *Giallulino*, Sal. Le *giallulino* (diminutif de *giallo*, jaune) était une spécialité napolitaine. Il équivalait au jaune pâle qu'on nomme encore aujourd'hui jaune de Naples. Les traités spéciaux varient beaucoup au sujet de sa composition; notre auteur semble le donner ici comme fait avec la guède (*vitrum*).

6. Tournesol ou héliotrope, plante toujours en usage chez les teinturiers et appelée plus loin *pezola* ou *pecsola* (n°s 21, 22).

7. Espèce de prunelle fort commune aux environs de Rome, comme on le voit par le n° 11. C'est probablement une variété du nerprun.

8. Iris, appelé aussi lis bleu. Les violettes et les pensées fournissaient aussi une couleur verte (l'infusion de violettes offre, comme l'on sait, la même nuance). Le vert d'iris, très fréquemment employé autrefois dans la miniature, a été abandonné comme trop fugace.

2. *De bittuminibus ad ponendum aurum.*

[B]ittumina ad ponendum aurum sunt hec, videlicet colla cirbuna [1] aut cartarum seu piscium, et hiis similia.

3. *De aquis cum quibus temperantur colores ad ponendum in carta.*

[A]que vero cum quibus ponuntur colores sunt hec, videlicet ovorum gallinarum clara et vitella eorum, gumme arabice et gumme draganti [2] cum aqua pura fontis resolute. Et aqua mellis sive aqua zucchari aut candi [3] sunt ad dulcificandum interdum necessaria, prout in preparationibus earum particulariter declarabo, Domino concedente.

4. *De coloribus artificialibus comodo fiunt* [4], *et primo de nigro.*

[N]iger color multipliciter fit. Primo et communiter fit optime et bene de sarmentorum vitum carbonibus, videlicet comburendo sarmenta vitum de quibus vinum oritur; et antequam incinerentur, prohiciatur aqua paulative super ea, et permictantur extingui, et carbones mundi [5] a cineribus reponantur [6]. Item fit alio modo, videlicet habeatur bacchinum de auricalco [7] mundum vel terre vitrea-

1. Ce mot, écrit ailleurs *cerbuna* (n° 16), désigne sans doute une colle faite avec les cartilages de certains animaux, notamment du cerf, qui paraît lui avoir donné son nom.
2. Gomme adragant, tirée de la plante nommée *dragantum* ou *tragacanthum*.
3. Sucre candi, appelé plus loin *cannidum (conditum)*. Cf. les n°s 19, 23 et 32.
4. *Et comodo fiuntur*, Sal.
5. *Mundos*, Sal.
6. *Seponantur*, Sal.
7. Laiton.

tum¹, et subtus pone candelam cere munde accensam, et quod flamma ejus percutiat prope concavitatem bacchini, et illud nigrum quod ex fumo generatur collige caute et pone, et fac de illo quantum vis.

5. *De albo.*

[A]lbum colorem² pro arte illuminandi unum tantum probavi esse bonum, videlicet album plumbi sive aliter cerusa, quia album de ossibus combustis non valet, eo quod nimis sit pastosum. Et modum faciendi cerusam non expedit ponere, cum satis sit communiter quasi omnibus manifestum quod ex plumbo fit et ubique satis reperitur.

6. *De rubeo colore artificiali.*

[R]ubeus color artificialis fit ex sulfure [et] argento vivo, et vocatur cinobrium³. Et alio modo fit, videlicet ex plumbo, et vocatur minium sive stupium. Et quia etiam de istis coloribus satis ubique reperiuntur, ideo modum conficiendi non posui.

7. *De glauco.*

[G]laucus color artificialis fit multipliciter : primo, videlicet, ut superius dictum est, fit ex radice curcumi sive ex herba rocchia⁴, aliter dicta herba tintorum. Fit ergo sic : Recipe radices curcumi bene et subtiliter incisas cum cultello, unciam I, et pone in media pelicta⁵ aque communis,

1. D'après l'emploi que notre auteur fait de ce terme en plusieurs passages, il semble désigner, non des vases en verre, mais des poteries en terre cuite vernissée ou émaillée.
2. *Albus color*, ms.
3. *Cinabrium*, Sal.
4. *Rocchia*, Sal. Cette herbe des teinturiers n'est sans doute pas autre chose que la garance (*rubia tinctorum*).
5. *Pencta*, Sal. Cette forme du mot *pinta*, pinte, est bien invraisemblable. Du Cange cite, au contraire, la *petita*

et intus micte unam dragmam aluminis rocche[1], in vase terreo vitreato sustinente ignem, et permicte mollificari per diem et noctem, et, cum fuerit bene glaucum, micte intus unciam unam ceruse plumbi bene contriti[2], et misce cum baculo, et permitte stare ad ignem aliquantulum, semper ducendo cum baculo ne per spumam exeat[3]. Deinde cola per pannum lini in vase terreo cocto et non vitreato, et permicte residere, et aquam eice[4] caute, et sicca, et repone ad opus tuum. Fit etiam simili modo ex dicta herba tinctorum. Recipe ergo dictam herbam, et incide minutatim cum cultello, et pone in aqua communi sive lixivio competenter forti, et fac quod aqua sive lixivium habundet super herbam in bona quantitate; fac bene bullire per aliquod spatium; deinde, si de herba fuerit manipulum unum, pone unciam 1[5] cum dimidia de cerusa bene contrita intus, sed, ante quam mictas cerusam, contere unciam 1 aluminis rocche bene, et micte in dicto vase cum decoctione illius herbe, et eam fac liquefieri, et, cum fuerit liquefacta, micte cerusam paulative, movendo semper cum baculo, donec sint bene incorporata omnia ista ; et, facto, cola per pannum lini in scutella terrea cocta[6] et non vitreata, et permicte residere, et eice aquam, et iterum[7] micte de aqua communi clara, et, cum materia

comme une mesure usitée précisément chez les Romains vers l'an 1300, et dont le nom serait venu d'un certain Pætus. (Au mot PETITUM.)

1. L'alun de roche, tiré de certaines pierres, est surtout commun en Italie. On le nommait aussi alun de Rome.

2. *Contriti*, Sal.

3. *Crescat*, Sal. Le manuscrit porte *escat* (prononciation italienne).

4. Pour *ejice*.

5. Dans l'original, le mot *unciam* est représenté, ici comme plus loin, par cette abréviation : $\frac{2}{7}$.

6. *Copta* dans le ms.

7. *Et intus*, Sal.

residerit, ejice aquam, et siccari permitte, et repone. Similiter etiam cerusa potest tingi cum croco. Et nota quod, si non esset bene tincta, potest sibi dari plus de colore. Et si nimis habeat[1] de colore, pone plus de cerusa.

8. De purpureo colore.

[E]st etiam[2] alius color artificialis glaucus, qui vocatur aurum musicum[3] sive purpurina[4], et fit hoc modo : videlicet, recipe stangni[5] partem unam, et funde, et proice super eo partem unam argenti vivi puri, et statim depone de igne, et tere cum aceto et modico sale communi, et lava cum aqua clara calida vel frigida, donec exeat aqua clara et sine sale, et deinde iterum funde materiam in igne, et pone super marmore ; et postmodum recipe sulphurius[6] vivi, mundi et puri sicut ambram, partem unam et salis armoniaci[7] partem unam, et contere peroptime, et totum incorpora simul cum supradicto mercurio et stangno, donec tantum nigrescat sicut carbo et sit bene incorporatum. Deinde habeas unum vas vitri ad modum ampulle cum largo et brevi collo, ita quod vas sit ita magnum quod, posita intus materia, medietas sit vacua ad minus ; quod vas debetur bene lutari de bona argilla, bene speciata cum stercore asinino et cum cimatura pan-

1. *Et si minus haberet*, Sal. Le sens indique que cette leçon est fautive.
2. *Est et*, Sal.
3. Pour *musicum*, ainsi que plus haut.
4. La pourpre allait, comme l'on sait, du rouge clair au violet foncé. La purpurine dont parle ici notre auteur devait être une nuance se rapprochant de l'orangé, puisqu'il la range parmi les jaunes et qu'il en fait un équivalent de l'or mussif.
5. Pour *staani* (ital. *stagno*), étain.
6. *Sulphuris*, Sal.
7. Ammoniaque.

norum [1] ad spixitudinem unius digiti; et vas debet tantum esse lutatum quantum materia tenet. Et, posita intus materia supradicta, loca eum in furnello cum pila forata, tantum quantum sit partis ampulle lutate capax [2], et obtura juncturas intus [3] et pilam que est in furnello cum cineribus madefactis cum aqua. Et suptus accende inprimis ignem debilem de lignis salicis sive de candis [4] vel hujusmodi, fortificando ignem usque ad VIII horas, vel plus aut minus, usque ad signum inferius descriptum. Et vas debet esse coopertum cum una tegula libera, ita quod poxit [5] amoveri et reponi ad nutum. Et primo videbitur fumus niger, deinde albus, postea mistus. Et sepe mictatur intus baculus unus siccus et mundus, hoc est in vase ubi est materia, ita quod non tangat materiam, et semper paulative vigoretur ignis, donec videantur in baculo scintille auree; et tunc dimictatur ignis, quia factum est, et infrigidato vase fracto recipiatur materia aurea, et servetur; Deo gracias [6].

9. De glauco colore naturali.

[N]aturalis color glaucus reperitur, videlicet aurum finum, et terra glauca, et crocum, ac etiam auripigmentum.

1. *Zimatura pannorum*, Sal. Il s'agit des débris provenant de la tonte des draps. (V. Du Cange, au mot GIMARE.)
2. Peut-être faut-il lire : *quantum sit pars ampulle lutata capax*.
3. *Internas*, Sal. Le ms. porte, par erreur, *in tuas*.
4. Pour *cannis*, suivant M. Salazaro.
5. Pour *possit*. L'*x* et l'*s* sont équivalents dans la prononciation de l'auteur. (Cf., plus haut, *exeat* pour *excat*, etc.)
6. Ici, la formule *Deo gracias* ne marque pas la fin du traité ou d'une de ses parties; elle signifie simplement : « Alors l'operation est finie. »

10. *De azurio sive celesti colore naturali et artificiali.*

[A]zurium multipliciter reperitur, videlicet ultramarinum, quod fit de lapide azuli, cujus modum faciendi in fine hujus libri ponam [1], et quod etiam omnibus aliis prevalet. Aliud azurium est quod fit de lapide qui nascitur in Alamania [2]; et aliud etiam fit de laminis argenteis, sicut ponit Albertus magnus [3]. Aliud vero fit artificialiter et grossum, id est indico [4] optimo et cerusa. Item fit aliter de herba que vocatur torna-ad-solem, et durat in colore azurii per annum ; postea convertitur in violaceum colorem. Modus autem faciendi colorem de dicta herba talis est. Recipe ergo grana illius herbe, que colliguntur infra

1. M. Salazaro a cru que le traité était incomplet ou inachevé, parce que la recette annoncée ici ne se trouvait pas à la fin même du livre, comme l'auteur le dit. La manière de préparer l'outremer est cependant décrite un peu avant la fin (n° 20). Ainsi, s'il fallait prendre à la lettre les mots *in fine*, cela prouverait, au contraire, que le traité a été allongé et que les n°° 21 et suivants sont des additions faites après coup. Il semble bien que les derniers chapitres ont été, en effet, ajoutés successivement ; mais le fait n'est certain qu'à partir du n° 24, le n° 23 étant le premier qui se termine par une formule finale (*Deo gratias*), sauf l'exception constatée au n° 8, où ces mots signifient autre chose.
2. Le nom d'azur d'Allemagne s'est étendu depuis à la teinture recueillie sur les minerais d'argent de tous les pays.
3. Avant le perfectionnement et l'extension considérables donnés de nos jours à la fabrication des outremers, on faisait encore un azur commun avec des lames d'argent et des sels ammoniaques.
4. Ce mot, répété au n° 11, prouve que l'indigo, qui, d'après certains auteurs, aurait été apporté de l'Inde en Europe vers le milieu du xvi° siècle, était connu bien auparavant. Du reste, Pline et Vitruve parlent d'un bleu indien qui était combustible et qui devait être, par conséquent, une espèce d'indigo.

medietatem mensis julii usque ad medietatem mensis septembris, et habet glaucos[1], et fructus ejus, id est, ipsa grana sunt trianglata[2], hoc est quod sunt tria grana in uno conjuncta ; et debent colligi quando tempus est serenum ; et grana debent esse sine fuste ubi pendent, et poni in pecia lini vel canapi antiqua et munda ; et reclude pannum, et ducas per manus donec pecia inebrietur suco, et granorum nucilli non frangantur ; et habeas scutellam vitreatam, et exprime sucum de dicta pecia in dicta scutella ; et iterum accipe alia grana ipsius herbe recentia, et extrahe sucum per eundem modum, donec habeas de eo satis. Deinde recipe alias pecias lini bene mundas et usitatas. et que sint primo balneate in lixivio facto de aqua et calce viva, semel vel bis, et postea cum aqua clara lava peroptime, et sicca ; et etiam simpliciter sine calce possunt fieri ; et desiccatas[3] micte in dicta scutella, ubi sucus predicte herbe est, et fac ut pecie recipiant de dicto suco tantum quod bene inebrientur, et permicte stare in dicta scutella per diem unam vel noctem. Postea habeas locum obscurum et [h]umidum, ubi ponas terram bonam de orto in uno schifo sive alio vase apto, aut supra cellario, ubi ventus, sol neque pluvia vel aqua pertingant, et super qua terra sit projecta de multa urina sani hominis bibentis vinum, et super qua etiam facias magisterium[4] de candis[5]

1. *Habeant glaucos*, Sal. Il faudrait plutôt corriger *glauca*.
2. *Triangulata*. Sal. Le mot *quæ*, que le même éditeur suppose manquer ici (*grana quæ sunt*), ne ferait que dénaturer le sens de ce membre de phrase.
3. *Desiccate*, ms. et Sal.
4. Ce mot est ainsi abrégé dans le manuscrit : *magr̃ium*. M. Salazaro a lu comme nous ; et, en effet, le mot *magisterio* existe en italien pour désigner un ouvrage ou un édifice de maître. (Cf. Du Cange, MAGISTERIUM.) Peut-être veut-il dire ici, par extension, un échafaudage.
5. Pour *cunnis*, suivant le même éditeur.

subtilibus vel aliis virgulis[1] ligneis, ita quod pecie isto sic balneate de dicto suco possint extendi supra vaporem urine, ita quod non tangant terram balneatam urina, sicut supra dictum est, quia deguastarentur; et sic postea stent per tres vel quatuor dies, aut quousque ibi desiccentur. Deinde dictas pecias pone infra[2] libros, et tene in cassa[3], vel pone in vase vitri, et obtura, et pone infra[4] calcem vivam, non extinctam, in loco remoto et sicco, et serva.

11. De viridi colore.

[V]iridis color naturalis reperitur sic : videlicet, terra viridis, qua communiter pictores utuntur, et viride azurium[5]. Alie autem species viridis coloris artificialiter extrahuntur a rebus naturalibus compositis, in quibus ipsa natura operata est, et in eis est potentialiter, et nondum ad actum productus[6], sed per debitum artificium deducuntur de potentia ad actum, verbi gratia, ut apparet in ere, quod est rubeum et per artificium fit viride; et etiam apparet in prunis merolis, de quibus superius feci mentionem[7], que ita vocantur juxta vulgare romanum, in cujus territorio habundant[8]. Et tertio manifestatur in lilliis[9] azurinis, que vocantur hyreos[10], et tamen convertun-

1. *Virgultis*, Sal.
2. *Inter*, Sal.
3. *Capsa*, Sal.
4. *Inter*, Sal.
5. V. ci-dessus, n° 1.
6. *Producta*, Sal.
7. V. le n° 1.
8. *Habundantur*, Sal. Une abréviation qui se trouve à la fin du mot peut justifier cette leçon. Ce passage est une des preuves de l'origine italienne du traité.
9. *Aliis*, ms. Le texte du n° 1 permet de rétablir le mot.
10. *Hyrcos*, Sal. *Hyreos* doit être une variante, défigurée par le copiste, du nom moderne de cette fleur (iris).

tur in purissimum colorem viridem per artificium. De quibus liliis[1] color fit sic : recipe flores predictos recentes tempore veris, quando crescunt, et pista in mortario marmoreo vel eneo, et cum una pecia exprime sucum in scutella vitreata, et in dicto suco balnea alias pecias lini mundas, et semel vel bis balneatas et desiccatas in aqua aluminis rocche ; et, cum bene inebriate fuerint pecie hujusmodi in dicto suco liliorum, permicte siccari ad umbram, et serva inter cartas librorum, quia ex isto suco sic reservato fit cum giallulino pulcerrimum viride et nobile ad ponendum in carta. Et nota quod, postquam fuerint desiccate pecie, si iterum balneantur in dicto suco et desiccentur, prevalebunt. Et similiter fit de dictis prungamerolis[2], que reperiuntur tempore vindemiarum, videlicet hoc modo : recipe grana sive pruna supradicta, et micte in scutella vitreata, et frange sive contunde bene cum digitis ; deinde distempera in lixivio claro non minis forte de alumine rocche quantum dissolvere potest juxta ignem, et de isto lixivio cum dicto alumine pone super dictis prunis in dicta scutella tantum quod cooperiat dicta pruna confracta, ut dictum est ; et permicte stare sic in loco remoto per tres dies, et postea exprime cum manibus in pecia lini, et cola sucum in alia scutella vitreata ; et si vis reservare in peciis lini, potes ; fac per omnia ut supra dictum est de suco liliorum. Sin autem, pone in ampulla vitri, et serva obturando ampullam. Et (si) cum isto suco poteris conterere es viride, est optimum ; et si contriveris azurium de Alamania, convertetur in pulcerimum viride ; et cum giallulino miscetur vel cerusa ad opus pinzelli, et investiuntur folia, etc., et umbrantur cum suco liliorum extracto de peciis cum clara ovorum ;

1. *Aliis*, ms., comme ci-dessus
2. *Prugnamerolis*, Sal. Le nom local de ce fruit est, du reste, écrit par l'auteur de trois façons différentes. (Cf. le n° 1 et le commencement de celui-ci.)

et similiter potest umbrari cum suco prunorum ipsorum aut cum puro azurino converso in viride colore, temperando dulciter cum aqua gummata aut clara. Aliud viride fit cum auripigmento et indico bono, sed non est bonum auripigmento uti in carta, quia cerusam, minium et viride es odore suo reducit ad proprium colorem metallicum ; et idcirco de isto nec de viride ere modum faciendi ponere non curavi.

12. *De colore rosaceo, alias dicto rosecta.*

[C]olor rosaceus, videlicet rosecta, que in carta communiter operatur, tam pro investitura pannorum aut foliorum nec non corporum litterarum [1], quam etiam ad faciendum eam liquidam, absque corpore, ad umbrandum folia vel corpora litterarum. Rosecta corporea hoc modo fit. Recipe lignum brasili [2] optimum, cujus hec est probacio, videlicet quod, posito in ore, fit [3] dulce quando masticatur et vertitur in colorem rosaceum, et rade ex dicto ligno cum cultello vel vitro partem quam volueris, et pone in lixivio facto de lignis vitum vel quercum, et, si est antiquum lixivium, melius est, et hoc in vase vitreato quod sustineat ignem, et lixivium supernatet supra dictum brasile, ita quod quicquid est in eo resolubile poxit bene resolvi in dicto lixivio, et ad mollificandum per noctem vel diem unam permicte stare in dicto lixivio ; deinde

1. La rosette, d'après ce passage, était l'espèce d'encre carminée qui servait à tracer sur le vélin le contour des lettres ou des figures.

2. Bois de brésil. On voit que ce bois rouge était connu bien avant la contrée qui porte le même nom, et que celle-ci, loin de lui communiquer le sien, a dû, au contraire, être appelée ainsi parce qu'elle produisait une grande quantité de bois de brésil. Cette substance entre encore dans la composition de nos laques carminées.

3. *Sit*, Sal.

pone juxta ignem, et calefiat usque ad bullitionem, et non bulliat tamen, et frequenter moveas cum baculo. Post hec scias quantum fuit brasile rasum, et tantum habeas de optimo marmore albo bene et peroptime trito sine tactu super porfidum [1] vel cum cultello raso, et tantum [de] alumine zuccharino [2] vel alias de roccha quantum est etiam brasile, et, bene simul contritis, micte paulatim [3] in dicto vase ducendo semper cum baculo, donec sit spuma quam faciet [4] sedata et bene tinctum, et postea coletur cum pecia lini vel canapi munda in scutella vitreata sive non vitreata. Et nota quod aliqui dicunt quod, postquam lixivium est bene tinctum, colari debet per pannum in vase vitreato, et calefactum modicum mictunt alumini et marmori [5], et statim recipiet colorem, et separabitur aqua quasi clara superius, quam caute eice, et hoc est melius. Sed lixivium debet esse antiquum per xv dies ante [6], aut factum de aqua pluviali putrefacta in aliquo lapideo vase vel concavitate arborum, sicut plerumque invenitur, quia illa aqua nimium optima est et trahit pulcriorem colorem; quod aliqui tenent pro meliori ut humiditas lixivii recipiatur a scutella: alii vero, qui ponunt in vase vitreato, permictunt residere, et postea paulative ac suaviter extrahunt lixivium et permictunt siccari materiam. Item aliqui cavant mactonem de terra coctum, et in illa concavitate ponunt materiam ad desiccandum. Et quando vis [7] quod duret in longum tempus, mole cum aqua gummata, et permicte siccari, et repone in frustis [8]. Et qui [vult] eam

1. Pour *porphyrium* (ital. *porfido*).
2. L'alun saccharin est une composition d'alun, d'eau rose et de blanc d'œuf.
3. *Paulative*, Sal.
4. *Facit*, Sal.
5. *Mictatur alumen et marmor*, Sal.
6. *Antea*, Sal.
7. *Vult*, ms.
8. *Frustris*, ms.

facere nobiliorem, quando ponit lignum brasile, ponat
cum eo in lixivio octavam partem vel sextam partem, aut
plus vel minus ad libitum ponderis ipsius brasilis de
grana tinctorum, si haberi potest, quia magis perdurat in
stabilitate coloris et pulcrior erit, et prosequatur ut supra;
tamen pulcrioris coloris est de brasili solo quam misto [1]
cum grana; fac quod volueris. Item, si in dicto brasili
soluto in lixivio, ut supra, posueris pro corpore coquillas
ovorum positas per noctem in aceto forti et de mane pel-
liculas extractas et lotas cum aqua clara et molitas super
porfidum [2] sine tactu cum alumine in pondere supradicto,
et mictas [3] in colatorio panni lini, et remictas [4] iterum
quod colat in colatorio bis vel ter, et remanebit in colato-
rio tota materia bona, et permictas [5] siccari ad aerem in
dicto colatorio, quod non tangat eum sol, et repone et fac
ut supra, optimum erit.

13. *De colore brasili liquido et sine corpore ad facien-
dum umbraturam.*

[R]ecipe ligni predicti quantum volueris, rasum ut
supra, et si habes de grana predicta et vis ponere, ponas:
sin autem, simpliciter fac de brasili et in vase vitreato, et
superpone de clara ovorum bene fracta cum spongia
marina, quod bene cooperiat dictum brasile, et sucus ejus
per modum mollificationis bene extrahatur, et permicte
stare cum dicta clara ovorum per duos vel tres dies [6]. Et

1. Pour *mixto* (prononciation italienne).
2. *Ut supra.*
3. *Micte*, Sal.
4. *Remicte*, Sal.
5. *Permicte*, Sal.
6. L'editeur a vu là deux membres de phrase transposés
et propose de lire ainsi : *Et permicte stare cum dicta clara
ovorum per duos vel tres dies, et sucus ejus per modum mol-
lificationis bene extrahatur.* Cette correction ne me parait

deinde habeas modicum de alumine zuccharino vel de roccha, videlicet, ad mediam unciam, [et] brasili ad quantitatem duorum granorum communium fabarum vel trium ad plus, et resolve in aqua gummata, et commisce cum dicto brasili et clara, et stet adhuc per unam diem, et postea cola per pannum lineum in vase terreo vitreato bene amplo, in fundo specialiter, et permitte siccari; et aliqui siccant super porfidum [1], ut citius fiat; et reconde, et quando volueris eo uti, accipe modicum de eo vel sicut est tibi oportunum, et micte in vasello vitreato vel coquilla piscium, et distempera cum aqua communi, et pone priusquam [2] fuerit distemperatum de aqua melis modicum, quantum cum asta pinzelli capere poteris vel quantum est sibi necessarium quod non faciat post desiccationem crepaturas: et, si deest sibi temperamentum, quod non esset bene relucens propter aquam communem, micte plus de clara ovorum seu aqua gummata, sed melior est clara, et caveas quod non habeat multum de mele, quia deguastaret sibi colorem, et cave etiam ne habeat multum de temperamento, quia carpet alios colores; et propter hoc ponitur aqua mellis, sicut sciunt omnes experti; et hoc non scribo nisi causa reducendi ad memoriam illis qui incaute laborant interdum. De alaccha [3] non curo: dimitto pictoribus.

14. *De assisa ad ponendum aurum in carta.*

[A]ssisa ad ponendum aurum in carta multipliciter fit. Tamen de ea aliquem modum ponam et bonum et probatum. Recipe ergo gessum coctum et curatum quo pictores ad ponendum aurum in tabulis utuntur, videlicet de subtiliori, quantum volueris, et quartam partem ipsius optimi

pas nécessaire, et, d'ailleurs, le mot *ejus*, qui se rapporte à *brasile*, s'en trouverait ainsi beaucoup trop éloigné.
1. *Ut supra.*
2. *Postquam*, Sal.
3. Pour *laccha*, la laque.

boli armenici [1], et contere super lapidem porfiricum cum aqua clara usque ad summam contrictionem ; deinde permicte siccari in dicto lapide, et recipe de eo partem quam volueris; alia parte reservata, et tere cum aqua colle cerbune [2] seu cartarum, et micte tantum de melle quod consideres posse dulcificari ut oportet ; et in hoc te oportet esse cautum, ut nec nimis nec parum ponas, sed secundum quantitatem materie, tantum quod posita modica pars materie in ore vix sentiat de dulcedine. Et scias quod ad unum parvum vasellum quo pictores utuntur sufficit quantum vis [3] cum puncta aste pinzelli accipias [4], et, si minus esset, deguastaretur materia, et contricto bene mictas in vasello vitreato, et statim ponas aquam claram superius cauto modo sine misculatione materie, tanta quod cooperiat eam, et statim ita rectificabitur, quod non faciet [5] anpullas neque foramina postquam fuerit desiccata. Et quando volueris ponere, post aliquam morulam proice aquam desuper natantem sine aliquo motu materie. Et semper, antequam ponas assisam in loco proprio ubi debes operari in carta, debes probare in aliqua carta consimili si est bene temperata, et, desiccata, pone modicum de auro superius, et videas si bene brunitur. Et nota quod, si haberet multum de tempera aut melle, fac remedium ponendo aquam dulcem communem super eam in vase sine motu, et efficietur melioris temperamenti si stat per aliquod spatium, et postmodum prohiciatur aqua etiam sine motu. Et, si indigeat [6] tempera fortiori, pone plus de

1. Le bol d'Arménie ou terre arménienne produit une couleur rouge par la calcination. Il était employé par les anciens et l'est encore ; mais son nom s'applique par extension à quelques argiles de nos contrées.
2. Cf. le n° 2 et la note qui s'y rapporte.
3. Bis, Sal.
4. Accipes, Sal.
5. Faciat, Sal.
6. Indigeret, Sal.

colla, scilicet aqua sua¹ aut de aqua mellis, si fuerit opus, ita quod tibi placeat materia. Et quia in hoc magis valet pratica quam scripta documenta, idcirco non curo particulariter que sentio explanare; sapienti pauca, etc.

13. *De modo utendi ea.*

[N]otandum est quod, quando littere sive folia aut imagines in carta fuerint designate, in locis ubi aurum poni debet, inungi debet cum frusto colle cerbune aut piscium hoc modo, videlicet madefaciendo frustum illius colle in ore, gejuno stomaco vel post digestionem, quousque fuerit mollificatum ; et sic cum eo, sepe madefaciendo dictum frustum colle, linia² locum ubi aurum debet poni, quia carta efficietur habilior ad recipiendum assisam ; et aliqui hoc modo cum dicta colla liniunt totum designamentum, ut omnes colores etiam melius incorporentur ; sed hoc omnimode esset necessarium quando pergamenum erit pilosum vel rude. Et etiam similiter potest balneari sive liniri carta ubi debet poni aurum et colores cum aqua colle dulcificata cum modico de mele, et liniri cum bommace³ apto modo, sicut decet, vel pinzello, et hoc est melius. Deinde recipe dictam assisam bene, ut dictum est, temperatam⁴, et cum pinzello ad hoc apto liquido modo pone primo, et, quasi desiccata, pone alia vice super ipsam assisam, et hoc fac⁵ bis vel ter, donec videatur quod bene stet et quod non sit nimis grossa neque subtilis, sed competenter ; qua ultimo bene desiccata, dulciter cum bono et apto cultello rade superficiem, et munda cum pede leporis.

1. Peut-être faut-il lire ici *aqua succhari*, comme le propose l'éditeur italien.
2. Pour *lini*, suivant Sal. Mais le verbe *liniare* existait aussi au moyen âge.
3. Pour *bombace* (coton). *Bammace*, Sal.
4. *Temperata*, Sal.
5. *Facto*, ms.

Deinde recipe claram ovorum fractam cum pinzello situlare[1] aut canna scissa et adaptata ad illud, sicut pictores faciunt, et, postquam tota clara facta fuerit spuma, pone desuper tantum de aqua communi sive mista cum vino albo optimo, vel modicum de lixivio, aut simpliciter, quod utrumque est bonum, et prohice post modicum spacium de spuma quam[2] superius faciet, et sic que remanebit erit bona. Recipe ergo de ipsa cum pinzello apto ad hoc, et balnea super dictam assisam sapienter et discrete, ita quod dicta assisa habiliter recipiat aurum vel argentum, ut pictores faciunt in tabulis quando aurum ponunt, et incide aurum cum cultello super cartam, ut scis, secundum quantitatem locorum ubi aurum poni debet ; et, si opus fuerit, facias planqum[3] adherere assise cum modico de bommice[4] ; et, post aliquam morulam, cum fuerit quasi desiccatum et poterit substinere brunitionem, brunias eum cum dente lupi vel vitule aptato aut cum lapide amatiti[5], sicut pictores faciunt, super tabulam bussi vel alterius ligni bene puliti et solidi. Et, si in aliquo loca defecerit aurum, balnea sapienter cum dicta clara illum locum ubi aurum deficit, et pone aurum comprimendo, si oportet, cum bommace[6] ; et postquam fuerit totum aurum brunitum, frica modicum cum pede leporis, et quod per pedem non removetur rade, planaque[7] cum cultello bene acuto superfluitates tantum, et, remotis

1. *Sitularum*, d'après l'éditeur, qui voit dans cet instrument un pinceau fait de soies (è *setis*). Mais, suivant Du Cange, on appelait, au moyen âge, *situla* ou *situlus* le vase contenant l'eau bénite ; ainsi le *pincellum situlare* serait plutôt un petit goupillon.

2. *Que*. Sal.

3. *Plane*, Sal. Ce terme s'applique sans doute à la feuille d'or découpée.

4. Pour *bombice*.

5. Pour *amethysti*. On disait en français *amatitre*.

6. *Ut supra*.

7. *Planeque*, ms.

superfluitatibus, iterum brunias, donec tibi optime placeat[1]. Et sic cum lapide amatiti vel aliorum ferramentorum ad hoc preparatorum poterit quis super tabulam bussi aut alterius ligni, etc.[2] aurum sic positum lineare aut granectare, et sic erit completum. Et cum pluribus aliis modis aurum vel argentum in cartam ponere ac de pluribus aliis rebus assisam facere possit, tamen de isto modo simpliciter posui, eo quod videtur michi esse de melioribus et, cum apud omnes illuminatores modus iste est satis communis.

16. De aquis seu bictuminibus ad artem illuminandi neccessariis et primo de aqua colle.

Recipe ergo collam cerbunam[3] seu cartarum, id est de extremitatibus pergamenorum factam, que est melior, et nota quod, quanto magis carte sunt pulgriores, tanto magis colla venit albior et melior, et pone in vase vitreato, et desuper funde tantum de aqua communi clara quod cooperiat ipsam collam bene et habundanter, et permicte bene mollificari; et colla debet esse clarissima; et deinde distempera ad lentum ignem, et, si erit nimis fortis, tempera cum aqua clara communi, et proba hoc modo : accipe de dicta colla liquefacta cum digito, et pone digitum super manum tuam; si accipit immediate digitum, est nimis fortis pro hoc opere; si vero in prima vice, quando posueris digitum, non accipit, sed in secunda vel tertia tunc accipit, bona est, utere ea. Et, si conservare volueris eam liquidam, pone plus de aqua communi, et dimicte stare, et post aliquos[4] dies stabit liquida sine igne; licet det feto-

1. *Placiat*, ms.
2. *Etiam*, Sal.
3. *Colla cerbuna*, Sal. Cf. les n°s 2 et 14. Cette colle est distincte de la colle de parchemin, malgré l'amphibologie du texte.
4. *Aliquot*, Sal.

rem, tamen optima est. Et nota quod colla piscium [quo]-que bene distemperatur cum aqua communi hoc modo, excepto quod debet habere plus de aqua communi quam colla cartarum. Et nota quod colla cartarum seu cerbuna optime mollificatur cum optimo aceto, et, mollificata, ejecto aceto, pone aquam communem et distempera, et fac ut dictum est.

17. *De clara ovorum et quomodo preparatur.*

[C]lara ovorum gallinarum, que meliora sunt, sic fit. Recipe ova recentia, unum, duo vel plura, secundum quod opus fuerit, et frange caute, et extrae clara[1], et separa gallaturam ab eis, et vitellum cum ea non misceas ; et micte in scutella vitreata, et, cum spongia marina recenti, quia melior est, si habes, sin autem, non est vix, dummodo sit bene lota[2], ducas tantum cum manibus, donec tota clara recipiatur a dicta ; et spongia debet esse in tanta quantitate, quod poxit in se capere dictam quantitatem clare quam accepisti ; et tunc tamdiu exprime in dicta scutella et recipia, cum spongia, donec non faciat spumam et currat ut aqua ; tunc operare[3] cum ea. Et, si vis quod conservetur in longum sine fetore et non putrescat, pone in ampulla vitri cum clara modicum de realgaro[4] rubeo, ad quantitatem unius fabe vel duarum ad plus, aut modicum de canfora, sive duos gariofolos[5], et conservabitur. Et, quando volueris

1. *Extrahe claram*, Sal. Mais les mots *ab eis*, qui suivent, veulent plutôt *clara* (pluriel de *clarum*, usité dans le même sens).

2. *Sin autem non est (recens?), vix dummodo sit bene lota*, Sal. Ce changement de ponctuation produit un non-sens. Mais l'éditeur italien ne connaissait peut-être pas la locution française « Ce n'est pas la peine », qui est simplement calquée dans ce passage.

3. *Operatur*, Sal.

4. *Realgare*, Sal. Réalgar ou réagal, bisulfure d'arsenic.

5. *Gariofalos*, Sal. Clous de girofle.

ponere cum ea aurum, frange ipsa cum pinzello situlare [1] vel canna scissa, sicut superius dictum est.

18. *De aqua gumme arabice.*

Accipe [2] gummam arabicam albam et claram, et frange in parvis frustis, sive tere, et micte in vase vitreato, et desuper pone tantum de aqua communi quod cooperiat per duos digitos, et permicte stare per diem et noctem, et postea pone super cineres calidos per aliquod spacium, donec solvatur; et sicut probasti aquam colle, proba istam, et, si bene est in bona temperantia, quod non sit nimis fortis vel dulcis, cola per pannum, et serva in ampulla, et utere ea. Et, si vis aquam gumme draganti habere, recipe de dicta gumma draganti parum, et micte in vase vitreato, et pone satis de aqua communi, et permicte stare donec mollificetur et crescet nimium; calefac modicum, et ponas tantum de aqua quod stet per se soluta, et, si vis, utere ea; tamen modicum est utilis.

19. *De aqua mellis vel zucchari.*

[A]qua mellis vel zucchari est plurimum neccessaria ad temperamentum aque colle et clare. Fit autem sic. Recipe mel purum et album, si potes, et decoque in amplo vase vitreato lento igne, et spumam eice donec sit clarum, et tunc micte in eo tantum de aqua, et facias bullire eum in vase vitreato, ut supra dictum est, et mictas in eo modicum de albumine ovorum fracto cum aqua communi, sicut faciunt speciarii [3]; et ponitur modicum, quia modicum istius mellis satis est; et micte in dicto melle, et permicte bullire insimul miscendo, donec aqua quasi exaletur, et deinde cola per stamineam sive pannum lineum, et serva

1. *Sitularum*, Sal. *Ut supra.*
2. *Recipe*, Sal.
3. *Speziali* (pharmaciens), Sal.

in ampulla. Et hoc modo etiam potest fieri aqua zucchari. Et etiam, si non vult quis habere istos labores, ponat mel aut zuccharum simpliciter cum aqua aut sine aqua; tamen hoc scripsi quia, quanto magis est purum, melius est; et sic est de zuccaro candi loco zuccari communis.

20. *De coloribus, quomodo debent moleri et invicem misceri ac in pergameno poni.*

[S]ciendum est quod niger color carbonum aut lapidis naturalis debet moleri super lapidem porfiricum aut alterius speciei fortissime cum aqua communi, quousque fiat sine tactu, et postea micti[1] in vasellis terreis vitreatis; et, cum resederit, eiciatur aqua caute, et ponatur de recenti, et sic uno et optimo modo conservantur quamdiu placitum fuerit operanti; et, si aqua defeceritaut putrefiat[2], ponatur semper de recenti. Et simili modo conteruntur pro majori parte omnes colores qui habent corpus, excepto viride es, quod teritur cum aceto, sive cum suco foliorum liliorum azurinorum, aut cum suco prunorum supradictorum, et alii conterunt cum suco rute[3] et modico croco, et temperant eum cum vitello ovorum. Alii vero colores conteruntur et conservantur simili modo, ut supra dictum est. Et nota quod, si azurium ultramarinum est bene subtile et mundum, potest in vasello sive in cornu cum tempera sive aqua cum digito misceri; sin autem non sit bene subtile, tunc molendum est super lapidem, qui non fodiatur cum molitur, quia deguastarentur[4] azurium et alii colores duri, videlicet giallolinum[5], quia de aliis coloribus mollioribus non esset tanta vix[6]. Redeo ad azurium ultramarinum

1. *Micte*, Sal.
2. *Putrescat*, Sal.
3. Rue, plante médicinale.
4. *Deguastaretur*, Sal.
5. *Giallulinum*, Sal. Cf. le n° 1.
6. Pour *vis*, dit l'éditeur, qui, comme plus haut, n'entend pas le mot *vix*.

grossum et non bene lotum, quod teri debet cum quarta parte vel minus salis armoniaci, et postea cum aqua communi vel lixivio non nimis forti; et, molito ad placitum grossitudinis et subtilitatis, mitte in vase terreo vitreato et amplo, secundum quantitatem azurii, et desuper pone de aqua communi clara, ita ut supernatet, et misce cum manu vel baculo, et permicte residere, et eice aquam caute, et pone aliam aquam recentem, et misce, et, pausata, iterum eice, et hoc fiat[1] donec aqua exeat clara et azurium remaneat purum et sine salzedine, et sicca ad umbram, et serva. Et, si vis quod sit in ultima subtilitate, tere ipsum sine tactu, et pone in vase cum multa aqua communi, et misce bene, et cola per sindonem sive pannum lineum, donec exeat totum illud quod poterit exire, et permicte residere, et eice aquam, et quod remanet in fundo vasis desicca ad aerem absque sole, quia optimum erit ad omnes operationes quoad subtilitatem, sive cum penna, sive cum pinzello.

Et deinde dicendum est de azurio de Alamania. Sciendum est [quod], quando azurium [est] grossum et turpe, et vis[2] cum meliorari, hoc modo facies. Recipe azurium de Alamania, et contere super lapidem, ut supra, quantum tibi placuerit subtiliare[3], et hoc fac cum aqua gumme competenter spissa, et deinde pone in vase vitreato amplo, et funde desuper de aqua communi clara, et misce bene, et, quando competenter residerit, eice aquam caute in alio vase vitreato, ita quod, si aliquid iret cum aqua de bono, non perdatur; et iterum pone de aqua communi, et fac similiter, et hoc tociens reitera donec azurium remaneat purum et mundum, et, licet diminuatur, tamen est multum melioratum. Et, si vis facere sicut de azurio ultra-

1. *Fac,* Sal.
2. *De azurio de Alamannia. quod est quoddam azurium grossum et turpe, et si vis,* Sal. Altération manifeste.
3. *Subtiliore,* Sal.

marino, conterendo et faciendo transire per pannum sive sericum[1], potes; sed azurium forte istud alamanicum perderet nimium colorem, ita quod sine alio adjutorio postea [non] valeret[2]; et tunc desicca et serva. Et, quando vis azurium laborare cum pinzello, distempera eum cum aqua gummata; et aliqui ponunt duas vel tres guctas clare ovorum; fac quod melius est, ut post probationem tibi videbitur. Item, quando vis facere corpora litterarum cum penna, notifico quod aliqui distemperant azurium cum aqua gumme, et aliqui cum clara ovorum, et ponunt modicum de zuccaro, quasi granum frumenti; et aliqui ponunt tres partes aque gummate et unam partem clare : fac quod vis, quia utrumque bonum est. Ad florizandum azurium ultramarinum, primo sciatur quod debet esse bene subtile et distemperari cum clara ovorum, et aliquid poni[3] de aqua zucchari sive mellis; et aliter cum aqua gumme et clara; et nichilominus, si neccesse fuerit, poni potest aliquid de aqua zuchari vel mellis, ut supra : fac quod vis, quia, si eris cognoscens naturas istarum rerum, bene tibi veniet. Nota quod, ubicumque dicitur de aqua mellis vel zuchari, potest suppleri cum zucharo candi, sed debet poni in modico[4] majori quantitate, distemperato cum aqua vel [clara]. Et nota quod, si interdum in cornu ingrossabitur tempera azurii, pone aquam claram, seu de novo temperamento mole super lapidem ; et, [si] erit nimis viscosa, pone aquam claram, et permicte mollificari, et eice, et pone novam temperam, et semper ducas bene cum baculo in cornu. Et nota quod, quando cinabrium ingrossatur, teritur similiter; et, [si] clara fuerit grossa et viscosa, ponatur una gupta vel due[5] lixivii, secundum quantitatem

1. *Sericum*, Sal.
2. *Sine alio adjutorio pauca valeret*, Sal.
3. *Pone*, Sal.
4. *Modica*, Sal.
5. *Duas*, Sal.

materia, et curret velociter, quia lixivium subtiliat viscositatem claræ.

21. De modo operandi colores.

[I]tem, si vis florizare de torna-ad-solem, vel alias pezola[1], recipe de pecia ipsa quantum volueris, et micte in coquilla marina, et distempera cum clara ovorum bene fracta; et non exprimas sucum, sed remaneat pecia mollificata in coquilla, sicut bommax[2] in calamario cum incausto; et, quando dessicatur, mollifica cum aqua vel clara temperata cum aqua.

22. Ad florizandum de azurio de Alamania.

[R]ecipe[3] azurium de Alamania et contere subtilissime, et distempera cum clara ovorum fracta cum spongia, et in qua clara sit distemperatum[4] modicum de torna-ad-solem, sive alias pecola, et fac sicut de azurio ultramarino. Item, si azurium de Alamania esset turpe, tere optime super lapidem, et tere cum eo modicum de cerusa, et deinde distempera similiter cum clara ovorum, ut supra, et in qua sit dissoluta de dicta peczola blavea[5] vel violata, et fac ut supra.

23. Ad florizandum cinabrium.

Recipe cinabrium optimum[6] et contere bene super lapidem cum lixivio competenter forti, et, postquam fuerit bene molitum, sine tactu, micte in scutella vitreata, et desuper funde satis de aqua communi, et misce bene cum

1. *Pecxola*, Sal. Cf. le n° 22.
2. Pour *bombax, ut supra.*
3. *Accipe*, Sal.
4. *Distemperata*, Sal.
5. *Blanca*, Sal.
6. *Cinabrium bonum*, Sal.

digitis, et cola eum per pannum sericum¹ vel lini subtile et spissum in alio vase vitreato, et illud grossum quod romanet iterum mole et cola, ut supra, et deinde permicte residere, et proice aquam, et desicca ad aerem, et serva. Et aliqui ponunt, quando conterunt cinabrium, modicum de stuppio, alias minio, videlicet vm^{am} partem ipsius, et faciunt ut supra de simplici cinabrio; fac quod volueris, et modum tibi placitum retine, quia utrumque bonum est. Et quando volueris ex eo facere flores, distempera cum clara ovorum super lapidem, et micte in cornu vitreo vel bovino ; et, si clara facit spumam, cerotum aurium hominum² imme- diate, si modicum de eo posueris, destruet eam; et hoc est secretum. Et nota quod azurium, et potissime ultramari- num, et cinabrium hoc modo optime florizatur, sive ex eis flores fiunt : videlicet, primo tere competenter super por- fidum cum gumma vel clara, etc., et modicum de zuccharo sive candi³, et permicte siccari super lapidem, cavendo a pulveribus; quo desiccato, azurium iterum mollifica cum nova clara, et cinabrium cum clara et atiquibus guctis lixivii bene clari distempera, et micte in cornu, et utere ; et scias quod iste modus prevalet omnibus aliis modis, et etiam pro faciendis corporibus litterarum. Deo gratias⁴.

24. *Ad faciendum corpora licterarum de cinabrio.*

[R]ecipe⁵ ergo de cinnabrio optimo et tere ad siccum peroptime; deinde distempera cum clara ovorum, et, post- quam fuerit sine tactu, permicte siccari super eodem lapide; deinde distempera cum alia nova clara ovorum, et,

1. *Siricum*, Sal.
2. Ce singulier cérat est la matière jaune sécrétée par l'oreille humaine. Cf. le n° 24.
3. Cf. les n^{os} 8, 19 et 32.
4. Cette formule finale donne à entendre que ce qui suit est une première addition faite par l'auteur à son traité.
5. *Accipe*, Sal.

bene mollificata, micte in cornu, et micte de ceruto aurium, et modicum modicum[1] de melle, ita quod, quando positum fuerit in carta, cinabrium relucescat et non frangatur. Et nota quod, si multum poneres de melle, devastaretur. Et fac quod cum clara ovorum in ampulla semper sit modicum de realgaro[2] vel alia re, que habet ipsam conservare a putrefactione, ut dictum est superius.

25. *De coloribus ad illuminandum cum pisello*[3].

[I]tem nota quod colores, quando sunt bene contriti cum aqua, et ejecta aqua, et desiccati, tunc poteris eos molere[4] cum aqua gummata; et permictantur stare in vase suo; et, si desiccantur, tunc mollificari possunt cum aqua clara communi, et iterum, sive super lapidem, sive cum digito, in vase distempera, et melius operantur.

26. *Ad temperandum cerusam causa profilandi folia et alia opera piselli*[5].

[R]ecipe[6] cerusam molitam primo cum aqua clara, et desiccatam, et iterum mole super lapidem cum aqua gumme arabice, et permicte siccari super eodem lapide; deinde abrade cum cultello, et serva ad opus tuum. Et, quando volueris ex ea operari, tunc accipe de eo quantum vis, et in vasello pone cum tanta aqua communi quod bene poxit distemperari, et, mollificato, contere super lapidem, et repone in vasello, et utere eo, quia bonum est. Et est sciendum quod, [quando] profilatur[7] super campam sive folia azurini seu rosacei aut alterius coloris, si misceatur

1. C'est la locution italienne : *poco poco*.
2. *Realgare*, Sal.
3. *Pinzello*, Sal.
4. *Miscere*, Sal.
5. *Pinzelli*, Sal.
6. *Accipe*, Sal.
7. *Profilare* signifie ici dessiner au trait.

de dicta cerusa dicto colori[1], super quo debes profilare, parum parum[2], ita quod vix appareat mutare colorem, multo melius profilatur, quia omne simile adplaudit suo simili; et, si hoc faceres, oporteret quod pro quolibet colore profilando haberes unum vasellum de albo, licet hoc non oporteat facere nisi super azurium et super rosecla ac super viride[3]. Et, si hoc erit difficile, fac simpliciter cum cerusa, ut supra.

27. De croco.

[I]tem, scias quod crocum distemperatur semper cum clara ovorum, et, si desiccatur, uno semel, iterum etiam cum alia clara recenti distemperetur, et relucebit ut vitrum. Et, quando datur cum pincello super lieteras nigras sive rubeas elevatas[4], tantum debet habere de clara quod color sit subtilis et ad formam auri. Et, quando nimium haberet de clara, potest temperari cum aqua pura. Et nota quod giallolinum[5] et glaucus color[6], et illud quod fit ex herba rocca[7] tintorum, semper debent stare cum aqua communi in vasellis; et, quando voluerit quis ex eis operari, accipiat et temperet ad velle suum. Et similiter terra glauca melius servatur cum aqua clara quam cum tempera, licet, si esset cum tempera, bene posset[8] sicut alii colores conservari. Faciat quis ut melius sibi videbitur.

1. *De dicto colore*, Sal.
2. Comme *modicum modicum (poco poco)*.
3. *Viridum*, ms.
4. « Lettres rouges saillantes, » traduit l'éditeur; « lettres enlevées » vaudrait mieux, je crois.
5. *Giallulinum*, Sal., comme plus bas. Cf. les nos 1 et 20.
6. *Glaucum colorem*, ms.
7. *Rocca*, Sal. Cf. le n° 7.
8. *Possent*, ms.

28. *Ad faciendum scribendum de cinabrio*[1].

[R]ecipe[2] cinabrium et tere peroptime super lapidem ad siccum, et distempera cum clara ovorum bene fracta cum spongia.

29. *Ad faciendum primam investituram cum pizello*[3].

[I]tem, quando miscentur colores ad faciendum primam investituram cum pizello, azurium et rosecta miscentur cerusa[4]; cinabrium et minium, aurum musicum et giallolinum ponantur simpliciter, licet bene possint misceri, sed melius et pulcrius apparent simpliciter positi. Viride es misceatur bene cum utroque, videlicet cum giallolino et cum cerusa, et sic quodlibet aliud viride. Et, si vis, bene est quod quamlibet mixturam serves pro se[5] in vasello suo, et temperatam cum aqua gummata; et, si desiccentur, et efficiuntur meliores, et semper postea[6] poteris distemperare cum aqua clara; et conterantur super lapidem iterum, si fuerit opus, aut cum digito in vasello; et additur interdum de tempera, si opus erit. Et, si vis facere biffum[7] colorem, id est violatum colorem, recipe torna-ad-solem mutatam in eodem violato colore, et distempera cum clara sive gumma, et misce cum cerusa, et postea fac et labora super primam investituram cum pura pezola[8], donec tibi

1. *Cum cinabrio*, Sal.
2. *Accipe*, Sal.
3. *Pinzello*, Sal., comme plus haut et plus bas.
4. *Cum cerusa*, Sal.
5. *Per se*, Sal.
6. Mot omis dans l'édition italienne.
7. *Bissum*, Sal.
8. *Peczola*, Sal. Ce passage prouve que la *pezola* est bien la même chose que le tournesol. On ne peut expliquer un tel nom que par le morceau de soie ou le mouchoir (*pezzolo*) auquel on incorporait quelquefois la teinture extraite du tournesol, pour l'employer et la conserver.

placuerit et fuerit bene operata ad complementum operis. Item, aliter fit violatus color, videlicet cum azurio mixto cum cerusa; et umbra cum rosecta corporata vel sine corpore, et bene erit. Item, fit ex modico indico et satis de albo cum rosecta, et bene est. Item, omnes colores mixti cum cerusa possunt et debent umbrari in fine cum puro colore non mixto cum albo. Et azurium potest augmentari in colore in ultima extremitate umbre cum modico de rosa sine corpore, cum qua umbratur rosecta et cinabrium; et illa rosa incorporea est quasi communis et universalis umbra ad omnes colores, et similiter quasi facit peczola violata. Item aurum musicum umbratur cum croco et verzino[1] sive[2] rosecta, et sic galliolinum. Item, ad faciendum criseum colorem[3], recipe de nigro et albo et glauco, et, si vis quod tendat aliqualiter ad rubedinem, pone modicum de rubeo.

Si vis facere incarnaturam faciei vel aliorum membrorum[4], primo debes investire locum totum quod debes incarnare de terra viridi cum multo albo, ita quod modicum appareat viriditas, et liquido modo, deinde cum terrecta[5], que fit ex glauco et nigro indico et rubeo, liquido modo reinvestiendo proprietates figurarum, umbrando loca debita; deinde cum albo et modico viride releva[6] vel clarifica loca elevanda, sicut pictores faciunt. Postmodum vero habeas rubeum cum pauco albo, et colora loca que debent esse colorata, et lento modo da de eadem materia

1. Nom italien du bois de brésil.
2. *Sine*, Sal.
3. Couleur grise.
4. Le manuscrit porte ici, en marge : *Nota modum incarnandi facies et alia membra*.
5. La terrette, nom qui, dans cette acception, paraît particulier au pays de l'auteur.
6. Terme resté avec cette signification dans la langue des peintres.

super loca umbrata, et finaliter cum multo albo et pauco rubeo, sicut vis colorare incarnaturam, liquidissimo modo totam incarnationem lineas, sed magis loca relevata[1] quam umbrata. Et, si figure essent nimis parve, quasi non tangas nisi loca relevata, et in fine iterum releva melius cum albo puro, si vis; et fac album in oculis et nigrum; et fac profilaturas in locis debitis cum rubeo et nigro et modico de glauco mixtis, vel cum indico, si vis, aut nigro[2], quod melius est, et apta ut scis; et hec superficialiter sufficiant dicta.

30. Ad illustrandum colores post operationem eorum.

[A]d lucidandum omnes colores in carta positos post operationem eorum, sive in extremitate umbrarum, vel etiam per totam operationem, et potissime in opere pinzelli, hoc modo facies. Recipe ergo gumme arabice partem i et clare ovorum bene fracte cum spongia partem i, et misce simul in vase vitri vel vitreato, et permicte siccari; et quando vis lustrare colores ex eo, et quod relucescant ad modum vernicii in tabula pictorum, distempera de ista mistura gumme et clare, ut supra, cum aqua clara fontis; et, si neccesse est ponere aliquid plus de clara ovorum, causa majoris luciditatis, pone; et, cum distemperatum sive resolutum fuerit, tunc pone intus modicum de melle cum asta pinzelli, secundum quantitatem materie, ita quod sint neque multum neque parum, et da cum pinzello apto[3] modo super opus tuum. et, desiccato, relucebit sicut vernicium. Sed nota[4], antequam ponas in operationem, probare debes in aliquo loco ubi non sit dandum, et, siccato, vide si facit crepaturas : signum est quod habet parum de melle; et, si non desiccaretur et adhereret digito, signum

1. *Magis bene relevata*, Sal.
2. *Nigrum*, ms.
3. *Acto*, ms.
4. *Et nota*, Sal.

est quod multum habet de melle. Et in hoc quilibet debet esse sollicitus et prudens, ut det ei pondus et mensuram, non solum in hoc, sed in omnibus aliis temperamentis. Deo gratias. Amen [1].

31. *Ad ponendum aurum cum mordente qui accipit aurum per seipsum.*

[R]ecipe armoniacum optimum et frange in frusta, et micte in vase vitri vel vitreato [2], et pone de aqua communi tantum quod coperiat bene ipsum et quod bene poxit mollificari, et permicte stare quousque sit bene mollificatum; deinde cola per pannum lineum et intus dissolve modicum de zuccharo candi bene contrito; quo facto, micte intus unam vel duas guctas aque gumme arabice, et misce bene; deinde scribe cum penna vel pinzello quod vis, et, desiccato aliquantulum, pone aurum, et munda cum bommace.

[I]tem, alio modo fit cum liquore inferius descripto. Recipe peclas virides factas cum lilio azurino, ut supra dictum, et, si sint de eodem anno, meliores sunt, et distempera cum dicto liquore, et permicte stare duos aut tres [3] dies, et erit valde gummosus; et cum ipso scribe litteras vel quicquid volueris, et permicte siccari, et calefacias cum anelitu, et ponas aurum vel argentum, et preme cum bommace [4]; et non brunias cum dente, quia devastaretur, sed cum bommace bruni leniter, ut scis. Deo gratias. Amen [5].

1. Après ces mots commence vraisemblablement une deuxième addition au traité.
2. *Vitriaco*, ms.
3. *Duas vel tres*, Sal.
4. *Cum bonitate*, Sal. (!)
5. Troisième formule finale et troisième addition.

32. [R]egla¹ *singularis ad faciendum gummam optimam pro illuminatione litterarum, tam cum pinsello quam etiam² cum penna.*

Et primo fiat clara ovorum cum spongia, sicut dictum est, deinde aqua gumme³, sicut superius est enaratum, et subsequenter aqua mellis, et in dicta aqua resolvatur tantum de cannido⁴ zuccharo quantum in dicta aqua solvi potest. Et postea recipe 1 partem gumme et aliam partem clare ovorum, et misce simul in ampulla, et intus micte unam partem vel minus aque mellis cum zuccharo, et permicte stare simul; et, cum clarificata fuerint, cum isto temperamento colores multo pulcerrime ponuntur, si magister scit illo uti. Et nota quod melius est quod ponas⁵ minus de aqua mellis quam de aliis partibus aliarum rerum, et ratio est quia, si nimis poneretur, resolveretur statim in humido, et, si parum, statim colores facerent crepaturas. Et in hoc debet quilibet advertere quod accipiat temperantiam.

[I]tem, est notandum quod cum ista compositione aquarum potest possi aurum et argentum in carta mirabiliter. Et primo fit sic : recipe gissum optimum pictorum, III partes, et boli armenici 1 partem, et tere super lapidem porfiricum peroptime ; postea imbibe et tere cum dicto liquore, tantum quod sit sicut cinnabrium quando vis scribere ; et tere peroptime in dicto lapide, et super dictum lapidem permicte siccare ad solem, et, cum siccatum fuerit, dole de lapide cum cultello et repone in carta in loco sicco; et, quando volueris operari, accipe de eo quantum vis, et pone in cornu vitreo, et micte superius de aqua communi clara

1. *Regula*, Sal.
2. Mot omis dans l'édition italienne.
3. *Gummi*, ms.
4. Pour *candito*, candi. V. plus haut, nᵒˢ 3, 19, 23, etc.
5. *Ponatur*, Sal.

quod coperiat ipsam materiam, et permicte mollificari; postea eice tantum de aqua quod remaneat materia liquida; quam iterum tere super lapidem, et repone in cornu, et scribe sicut cinabrium. Et, quando fuerit desiccatum, calefac parum cum anelitu, et pone superius panellum de auro vel argento, et preme cum dente ad bruniendum, et brunias super tabulam, et fac sicut seis, quia optimum erit. Deo gratias. Amen.

Nogent-le-Rotrou, imprimerie DAUPELEY-GOUVERNEUR.

www.ingramcontent.com/pod-product-compliance
Lightning Source LLC
Chambersburg PA
CBHW030116230526
45469CB00005B/1667